CW00495389

上海 1930 – 1940
Shanghai 1930-1940

Shanghai

石库门里弄住宅盛兴于19世纪末至20世纪30年代，这种集合江南民居及西方联排式住宅特征的建筑，是近代上海最具代表性的民居建筑。

Shikumen Lilong residencies were prevalent during the end of the 19th century until the 1930. Combining the traits of southern Chinese dwellings and western row house, it is the most representative of modern Shanghai residential architecture.

饱经岁月风雨，大量砖木结构、住户密集的石库门建筑已近暮年，随着城市的规划和改造，正渐渐地消失在我们的视野中

Years of wind and rain have aged a large number of the brick-timber structured and household-dense Shikumen architectures. They are gradually disappearing from our sight with the city's planning and transformation

策划: 姜庆共

Curator: Jiang Qinggong

摄影、文字: 席闻雷、姜庆共
责任编辑: 江岱
书籍设计、插图: 姜庆共
助理: 周祺
翻译: 刘兰兰

Photography, Text: Xi Wenlei, Jiang Qinggong
Editor: Jiang Dai
Book Design, Illustrator: Jiang Qinggong
Translator: Liu Lanlan

鸣谢:
罗小未先生　支文军先生
刘刚先生　罗晴女士

Acknowledgements:
Luo Xiaowei　Zhi Wenjun
Liu Gang　Luo Qing

包晨晖、杜金汇、姜敏、沈珮、水希来、
孙伟铭、汤惟杰、谢国伟、熊玮玥、
杨露、叶婷婷、周康华、诸皓

Bao Chenhui, Du Jinhui, Jiang Min, Shen Pei,
Shui Xilai, Sun Weiming, Tang Weijie,
Xie Guowei, Xiong Weiyue, Yang Lu,
Ye Tingting, Zhou Kanghua, Zhu Hao

本书由上海文化发展基金会
图书出版专项基金资助

Sponsored by Shanghai Cultural
Development Foundation

同济大学出版社
Tongji University Press

SHANGHAI VIEW

Shanghai Shikumen

上海里弄文化地图：石库门

同济大学出版社
TONGJI UNIVERSITY PRESS

姜庆共　席闻雷著　Jiang Qinggong　Xi Wenlei

目录

Table of Contents

请先阅读

里弄——成排住宅之间的户外通道。上海人也把里弄称为弄堂。

上海里弄住宅的演变过程为：木板房屋里弄（约1876年前），早期石库门里弄（约1876年），广式里弄（约1900年代），后期石库门里弄（约1910年代），新式里弄（约1920年代），花园里弄（约1930年代）和公寓里弄（约1940年代）。

里弄名称——上海里弄的名称大都以"里"或"坊"命名。有祝福平安富贵的，如吉祥里；也有以公司名称命名的，如由四明银行投资建造的四明村；还有以业主名字组成的，如由吴梅溪和吴似兰兄弟投资建造的梅兰坊。里弄的名称通常都以正楷字体嵌刻在弄堂沿街的过街楼上。

Before You Start

Lilong – Outdoor lanes that rest between rows of residential houses. Shanghai residents also refer to Lilong as Longtang.

The evolution of Shanghai Lilong residencies is as follows: Wood-board Housing Lilong (approx. before 1876), Early-stage Shikumen Lilong (approx. 1876), Guangdong-styled Lilong (approx. 1900s), Late-stage Shikumen Lilong (approx. 1910s), the New-styled Lilong (approx. 1920s), Garden-styled Lilong (approx. 1930s) and Apartment-styled Lilong (approx. 1940s).

Lilong Names – The majority of Shanghai Lilong are named as *Li* or *Fang*. Some names bless peace and fortune, such as Jixiang Li. Some are named after a company, such as Siming Cun which is invested and constructed by Siming Bank. There are some that's composed of the landlord's name, such as Meilan Fang which is invested and constructed by two brothers Wu Meixi and Wu Silan. Lilong names are usually engraved in block letters on the Longtang arcade along the street.

吉祥里 Jixiang Li (1876s)

里弄名称，建造年代
Lilong Name, Construction Year

黄浦区是石库门里弄住宅最早出现的区域，吉祥里是现存最早的石库门里弄之一。上海优秀历史建筑

Huangpu District is an area with the earliest distribution of Shikumen Lilong residencies. Jixiang Li is one of the earliest Shikumen Lilong that still exists. Shanghai Heritage Architecture

简介Introduction

街区图示
20世纪40年代街区图示来自《上海市行号路图录》上下册（由福利营业股份有限公司分别于1947年和1949年出版）

City Block Inforgraphics
The 1940s city block inforgraphics is from *Shanghai Street Directory* Vol. 1, 2 (published by The Free Trading Co., Ltd. in 1947 and 1949 respectively)

里弄所在地Site

页码 page

图解

石库门——在一户住宅的正门，由石料门框箍住的黑色木门，是石库门建筑最显著的特征，也是石库门建筑称呼的由来之一。

Diagram Explanation

Shikumen Gate – The most prominent feature of Shikumen architecture is the stone frame that encase the black wooden gate at the main entrance of a residency. This is also one of the origins for the term Shikumen architecture.

门楣装饰 (有弧形、矩形或三角形)

gate lintel decoration (semi-circular, rectangular, or triangular)

门楣横批 (寓意吉祥富贵, 伦理道德的文字)

gate lintel horizontal inscription (symbolic words of luck, prosperity, and ethics)

石料门框 (后期石库门门框多用混凝土建造)

stone gate frame (late-stage Shikumen gate frames are mostly built with concrete)

黑色木门

black wooden gate

石库门建筑正面
Facade

外墙（石灰，水泥，红砖或青砖）
exterior wall (lime, cement, red brick or grey brick)

山墙，山墙装饰
gable, gable decoration

界碑
boundary marker

矮闼门 half door

厢房 wing room

百叶窗
blind window

过街楼
elevated part

前楼 front part

老虎窗 dormer window

券弄 archway

客堂间，落地长窗 parlor, window doors

天井内 inside the courtyard

护角石 corner stone

灶披间 kitchen

亭子间 pavilion room

晒台 balcony

后厢房
back wing room

后门 back door

烟道 chinney

我们的拍摄和记录不受任何机构或媒体的委托和赞助。我们只是以普通市民的角度去观察上海特有的民居建筑，如果这些记录与您在现场的感受不符，我们感到很抱歉。

本书中的信息截止至2012年2月。本书中的石库门里弄名称、地址和建造年代都以《上海地名志》、《长宁区地名志》、《虹口区地名志》、《黄浦区地名志》、《静安区地名志》、《卢湾区地名志》、《南市区地名志》、《普陀区地名志》、《徐汇区地名志》、《杨浦区地名志》、《闸北区地名志》、《上海住宅建设志》中的记载为准。

Our photographs and documentation are not commissioned or sponsored by any institution or media. We are merely observing this unique Shanghai residential architecture through the perspective of ordinary city residents. We are sorry if our documentation does not reflect your impression of the actual sites.

All information in this book was obtained untill February, 2012. The listings in the following sources shall be deemed the original for the names, locations, and construction years of Shikumen Lilong in this book: *Shanghai Place Names, Changning District Place Names, Hongkou District Place Names, Huangpu District Place Names, Jing'an District Place Names, Luwan District Place Names, Nanshi District Place Names, Putuo District Place Names, Xuhui District Place Names, Yangpu District Place Names, Zhabei District Place Names, Record of Shanghai Residential Construction.*

石库门的建筑装饰
Shikumen Architectural
Decoration

不少石库门里弄的沿街都设有店铺
peripheral shops along the streets

石库门里弄的沿街弄口多为过街楼，装饰各异，并嵌刻弄名和建造年代
The majority of the Shikumen Lilong main-lanes leading to the city street have a monumental arched portal. Each gateway has distinct decorations and are engraved with the Lilong name and construction year

生活在石库门里弄
Living in Shikumen Lilong

大晴天，每家每户都在户外晾晒衣物，既方便又环保
On a sunny day, every household dries their laundry in the air, both convenient and energy-saving.

孵太阳的老人
the elderly "hatching" the sun

为居民提供热水的老虎灶现今在弄堂里几乎绝迹了
Now, the water boiler that used to provide hot water for residents nearly disappeared from Longtang

鞋匠大都在人们进出家门的必经之路——弄堂口，设一个小摊
Cobblers often set up a stall at Longtang entrance where everyone must pass-by

门前的花花草草最能体现出户主的闲情逸致
Flowers and plants at the entrance show the leisure
life of the neighborhood

下棋打牌或许是邻里和睦的纽带
Perhaps chess and card games are what bonds the
harmonious relationship among the neighbors

理发摊
barber stand

倒马桶, 也是里弄日常生活中的一景
Cleaning the moving toilet is also a daily
scene of life in Lilong

走街串巷的小贩让人感觉到"服务到家"的便利
The moving vendors send the "service to the door"

里弄中的店铺
a shop inside the Lilong

里弄中的旅馆
a hotel inside the Lilong

热烈庆祝 5.1国际劳动节

浙兴居委会

恭贺新禧

万象更新又一年

建一居委会

外省市来沪人员
计划生育管理与服务指南

人口计生政策

问:外省市来沪人员来沪后需办理哪些手续?
答:18~49周岁外省市来沪人员自到达本市之日起15日内到现居住地的街道镇办理《流动人口婚育证明》验证手续

理员验手续。验证或者复验的来沪人员应当提供本人身份证和《婚育证明》。怀孕妇女的验证，还应当出示计划内生育的证明材料(计划生

黑板报以图文并茂的形式宣传节庆或普及计划生育、防盗防骗等常识
Blackboard present information of festivals, birth control and safety issues

者前次复验满一年后的30日内办理

育服务证、结婚证或县级以上

人口计生部门批准生育的材料

专修各项钟表

具四十年修理经验

供应表带优质电池

669

昼夜修车请按铃

09年2月 天气预报

2月6号周五 温度7~12℃

衣功1月年初... 阴转多云

4号立春

63647

鲜肉　雪菜　辣子　荷包蛋　素鸡　葱油
小肉　　　面　　　面　　　　面　　拌面
馄饨　丝面
饨面
2元　4元　3元　3元　3元　3元

中西服装

各种为民服务的招牌
many signboards serving the neighbor's convenience

石库门里弄中的遗物
Remnants inside Shikumen Lilong

渭南路

17

五五〇弄

石库门里弄中的遗物
Remnants inside Shikumen Lilong

歷古戊午年八月建

工巡捐局東界□

六十西界讓□

21
光启南路一五四弄

走进石库门人家
Inside Shikumen Houses

天井 courtyard

客堂间 parlor

前楼 front part

亭子间Pavilion room

楼梯 staircase

客堂间 parlor

客堂间 parlor

厢房 wing room

厢房 wing room

亭子间 pavilion room

阁楼 attic

楼梯 staircase

晒台 balcony

灶披间 kitchen

前楼 front part

走进石库门里弄
—— 40个石库门里弄旅行指南

石库门里弄曾是上海人的主要生活空间,它孕育了多姿多彩的市井风情和本地文化,也见证了上海近代历史的百年沧桑。我们向您推荐的以下40个石库门里弄旅行指南,是以建造年代为顺序,在500多个石库门里弄中,按历史风貌、建筑特色和分布区域等特点选择出来的

Entering Shikumen Lilong
– 40 Shikumen Lilong travel guide

Shikumen Lilong at one time has been the main living space for Shanghai residents. It gave birth to a rich and colorful vulgar custom and local culture, and witnessed a century of vicissitudes in Shanghai modern history. We recommend the following 40 Shikumen Lilong travel guide, ordered by their construction year. They are selected from over 500 Shikumen Lilong based on characteristics such as historical features, architectural style, and location

99

本图为位置示意，与实际比例不符
Illustration not proportional to actual scale

步行时间 (分钟)
05 Walking Time (in minutes)

轨道交通及车站
Metro and Station

3, 8号线 虹口足球场
Line 3, 8, Hongkou
Football Stadium

鲁迅公园
Luxun Park P98

虹口区
Hongkou District

4, 10号线
海伦路
Line 4, 10,
Hailun Lu

闸北区
Zhabei District

3, 4号线宝山路
Line 3, 4, Baoshan Lu

10号线四川北路
Line 10, Sichuan Beilu

上海站
Shanghai railway station

8号线曲阜路
Line 8, Qufu Lu

10号线天潼路
Line 10, Tiantong Lu P72

苏州河
Suzhou Creek

1号线新闸路
Line 1, Xinzha Lu P84

外滩
The Bund

静安区
Jiang'an District

2, 10号线南京东路
Line 2, 10, Nanjing
Donglu

1, 2, 8号线人民广场
Line 1, 2, 8,
People's Square

人民广场
People's Square

黄浦江
Huangpu River

2号线南京西路
Line 2, Nanjing Xilu

黄浦区
Huangpu District

P116

1号线黄陂南路
Line 1, Huangpi Nanlu

P106

复兴公园
Fuxing Park

10号线新天地
Line 10, Xintiandi

文庙
Confucian Temple

9号线
小南门
Line 9,
Xiaonanmen

1号线陕西南路
Line 1, Shaanxi
Nanlu

8, 10号线
老西门
Line 8, 10,
Laoximen

徐汇区
Xuhui District

P134

7, 9号线肇嘉浜路
Line 7, 9,
Zhaojiabang Lu

9号线嘉善路
Line 9, Jiashan Lu

9号线打浦桥
Line 9, Dapuqiao

1. 吉祥里 (1876年前)
河南中路531弄 (近宁波
路)，黄浦区

2. 清远里 (1876年前)
北京东路288弄 (近河南
中路)，黄浦区

3. 腾凤里 (1876年前)
四川中路572弄 (近北京
东路)，黄浦区

7. 东公和里 (1911年)
福州路379弄 (近山西南
路)，黄浦区

15. 吉庆里 (1917年)
山西北路457弄 (近天目
东路)，闸北区

31. 慎余里 (1932年)
天潼路847弄 (近浙江北
路)，闸北区

1. Jixiang Li (before 1876)
531 Lane, Henan Zhonglu
(near Ningbo Lu),
Huangpu District

2. Qingyuan Li (before
1876) 288 Lane, Beijing
Donglu (near Henan
Zhonglu), Huangpu
District

3. Tengfeng Li (before
1876) 572 Lane, Sichuan
Zhonglu (near Beijing
Donglu), Huangpu District

7. Donggonghe Li (1911)
379 Lane, Fuzhou Lu
(near Shanxi Nanlu),
Huangpu District

15. Jiqing Li (1917)
457 Lane, Shanxi Beilu
(near Tianmu Donglu),
Zhabei District

31. Shenyu Li (1932)
847 Lane, Tiantong Lu
(near Zhejiang Beilu),
Zhabei District

浙江北路 Zhejiang Beilu

福建北路 Fujian Beilu

天潼路 Tiantong Lu

浙江中路 Zhejiang Zhonglu

福建中路 Fujian Zhonglu

福州路 Fuzhou Lu

7

本图为位置示意，与实际比例不符
Illustration not proportional to actual scale

闸北区
Zhabei District

虹口区
Hongkou District

山西北路 Shanxi Beilu

河南北路 Henan Beilu

四川北路 Sichuan Beilu

15

海宁路 Haining Lu

七浦路 Qipu Lu

陕西北路 Shanxi Beilu

10号线天潼路
Line 10, Tiantong Lu

江西北路 Jiangxi Beilu

乍浦路 Zhapu Lu

吴淞路 Wusong Lu

15

山西北路

北苏州路 Beisuzhou Lu

南苏州路 Nansuzhou Lu

苏州河 Suzhou Creek

虎丘路 Huqiu Lu

外滩
The Bund

3

河南中路 Henan Zhonglu

江西中路 Jiangxi Zhonglu

圆明园路 Yuanmingyuan Lu

黄浦江 Huangpu River

北京东路 Beijing Donglu

2

1

宁波路 Ningbo Lu

黄浦区
Huangpu District

四川中路 Sichuan Zhonglu

20

2, 10号线南京东路
Line 2, 10, Nanjing Donglu

南京东路 Nanjing Donglu

中山东一路 Zhongshan Dongyilu

山西南路 Shanxi Nanlu

九江路 Jiujiang Lu

汉口路 Hankou Lu

20

吉祥里 Jixiang Li (before 1876)

黄浦区是石库门里弄住宅最早出现的区域，吉祥里是现存最早的石库门里弄之一。上海优秀历史建筑

Huangpu District is an area with the earliest distribution of Shikumen Lilong residencies. Jixiang Li is one of the earliest Shikumen Lilong that still exists. Shanghai Heritage Architecture

离外滩最近的石库门里弄
the Shikumen Lilong closest of the Band

东公和里 Donggonghe Li (1911)

东公和里50号原为江苏旅馆，至今还留有旧时的风貌
No. 50 Donggonghe Li is formerly Jiangsu Hotel. Its early styles and features are still intact now

吉庆里 Jiqing Li (1917)

新式里弄住宅
new-style Lilong housing

慎余里 Shenyu Li (1932)

弄内有多幅用马赛克瓷砖拼成的宣传壁
画，反映了一个时代的精神面貌
Inside the Lilong, numerous propaganda
murals are pieced together using mosaic
tiles, reflecting the spirit of an era

5. 人安里 (1901年)
牯岭路145弄 (近黄河路)，黄浦区

11. 懋益里 (1912 – 1936年)
新昌路389弄 (近山海关路)，黄浦区

17. 九福里 (1919年)
江阴路88弄 (近黄陂北路)，黄浦区

18. 斯文里 (1920年)
新闸路568弄 (近大田路)，静安区

23. 同福里 (1926年)
南京西路270弄 (近黄河路)，黄浦区

29. 道达里 (1930年)
北京西路318弄 (近新昌路)，黄浦区

34. 同春坊 (1933年)
凤阳路228弄 (近黄河路)，黄浦区

37. 承兴里 (1934年)
黄河路281弄 (近青岛路)，黄浦区

5. Ren'an Li (1901)
145 Lane, Guling Lu (near Huanghe Lu), Huangpu District

11. Maoyi Li (1912-1936)
389 Lane, Xinchang Lu (near Shanhaiguan Lu), Huangpu District

17. Jiufu Li (1919)
88 Lane, Jiangyin Lu (near Huangpi Beilu), Huangpu District

18. Siwen Li (1920)
568 Lane, Xinzha Lu (near Datian Lu), Jing'an District

23. Tongfu Li (1926)
270 Lane, Nanjing Xilu (near Huanghe Lu), Huangpu District

29. Daoda Li (1930)
318 Lane, Beijing Xilu (near Xinchang Lu), Huangpu District

34. Tongchun Fang (1933)
228 Lane, Fengyang Lu (near Huanghe Lu), Huangpu District

37. Chengxing Li (1934)
281 Lane, Huanghe Lu (near Qingdao Lu), Huangpu District

闸北区
Zhabei District

光复路 Guangfu Lu

苏州河 Suzhou Creek

南苏州路 Nansuzhou Lu

本图为位置示意，与实际比例不符
illustration not proportional to actual scale

大田路 Datian Lu

18

20

新闸路 Xinzha Lu

1号线新闸路
Line 1, Xinzha Lu

山海关路 Shanhaiguan Lu

青岛路 Qingdao Lu

11

37

静安区
Jiang'an District

成都北路 Chengdu Beilu

29

北京西路 Beijing Xilu

黄河路 Huanghe Lu

温州路 Wenzhou Lu

牯岭路 Guling Lu

5

新昌路 Xinchang Lu

黄浦区
Huangpu District

定兴路 Dingxing Lu

34

凤阳路 Fengyang Lu

南京西路 Nanjing Xilu

23

10

1、2、8号线
人民广场
Line 1, 2, 8,
People's Square

黄陂北路 Huangpu Beilu

17

江阴路 Jiangyin Lu

人民公园
People's Park

人安里 Ren'an Li (1901)

楙益里 Maoyi Li (1912 – 1936)

九福里 Jiufu Li (1919)

新式里弄住宅
new-style Lilong housing

斯文里 Siwen Li (1920)

曾是上海规模最大的旧式里弄，有石库门住宅700余幢。现仅剩东斯文里

Once the largest old-style Lilong in Shanghai, containing over 700 Shikumen households, now only Dongsiwen Li remains

道达里 Daoda Li (1930)

很少见的外墙为装饰艺术风格的石库门里弄

It's very unusual to see Art Deco style on the exterior wall of Shikumen Lilong

INCHANG ROAD

西 路

廠造製器電信公

PEKING ROAD WESTERN

防 處

(路 格

上海市警察局
警察训练所
交通训练班
缝品股

318

承兴里 Chengxing Li (1934)

承兴居委十一月份大事记

为及内退休返沪享受帮困补助人员办理复核管理登记工作.

为居民楼增挂居民文明公约.

11月9日.南京派出所民警为居民作"119"消防安全防范宣传.

11月10日.市民政局"阳光家园"调研组来小店调研.听取住户组小店居民的治工作.

11月18日起为居民登记购买政府补贴节能灯.

11月21日.工商银行人民广场支行与社区联谊活动在承兴举行.

11月27日.承兴卜古读书会部分成员参加工海电视台"老年今生活"录制栏目

8. 携红十字会来兴小店做调研工作.对小店的计生等工作给予肯定.

9. 11月30日江西南昌市参访团来承兴小店交流.南昌街道带刘明 承兴党总支书记传磊参予接待.

10. 居委对小店居民开注宣传"119"消防知识.并组织小店居委人员参加消防演习.增强防范意识.

4. 四达里 (1900年)
山阴路57弄 (近四川北路)，虹口区

6. 恒丰里 (1905年)
山阴路69弄 (近四川北路)，虹口区

12. 瑞康里 (1913年)
四平路52弄 (近海伦路)，虹口区

20. 四川里 (1922年)
四川北路1604弄 (近川公路)，虹口区

24. 恒安坊 (1927年)
四川北路1545弄 (近虬江路)，虹口区

33. 新祥里 (1932年)
四川北路1569弄 (近川公路)，虹口区

38. 浙兴里 (1935年)
四平路97弄 (近海伦路)，虹口区

4. Sida Li (1900)
57 Lane, Shanyin Lu (near Sichuan Beilu), Hongkou District

6. Hengfeng Li (1905)
69 Lane, Shanyin Lu (near Sichuan Beilu), Hongkou District

12. Ruikang Li (1913)
52 Lane, Siping Lu (near Hailun Lu), Hongkou District

20. Sichuan Li (1922)
1604 Lane, Sichuan Beilu (near Chuangong Lu), Hongkou District

24. Heng'an Fang (1927)
1545 Lane, Sichuan Beilu (near Qiujiang Lu), Hongkou District

33. Xinxiang Li (1932)
1569 Lane, Sichuan Beilu (near Chuangong Lu), Hongkou District

38. Zhexing Li (1935)
97 Lane, Siping Lu (near Hailun Lu), Hongkou District

3, 8号线虹口足球场
Line 3, 8, Hongkou Football Stadium

本图为位置示意，与实际比例不符
Illustration not proportional to actual scale

吉祥路 Jixiang Lu

山阴路 Shanyin Lu

宝安路 Bao'an Lu

欧阳路 Ouyang Lu

临平北路 Linping Beilu

6

4

多伦路 Duolun Lu

虹口区
Hongkou District

溧阳路 Liyang Lu

物华路 Wuhua Lu

四平路 Siping Lu

四川北路 Sichuan Beilu

长春路 Changchun Lu

溧阳路 Liyang Lu

邢家桥北路 Xingjiaqiao Beilu

天水路 Tianshui Lu

38

海伦西路 Hailun Xilu

海伦路 Hailun Lu

4, 10号线海伦路
Line 4, 10, Hailun Lu

12

3号线东宝兴路
Line 3, Dongbaoxing Lu

东宝兴路 Dongbaoxing Lu

新嘉路 Xinjia Lu

川公路 Chuangong Lu

20

邢家桥南路 Xingjiaqiao Nanlu

衡水路 Hengshui Lu

吴淞路 Wusong Lu

溧阳路 Liyang Lu

33

24

九龙路 Jiulong Lu

虬江路 Qiujiang Lu

武进路 Wujin Lu

10号线四川北路
Line 10, Sichuan Beilu

恒丰里 Hengfeng Li (1905)

新式里弄住宅，上海优秀历史建筑
new-style Lilong housing, Shanghai
Heritage Architecture

恒安坊 Heng'an Fang (1927)

恒安坊的墙上留有不少早期的公共卫生
宣传标语。

*Many early hygiene propaganda slogans
are still on the walls of Heng'an Fang*

公衛均注
共生宜意

禁拈如送
止貼違局

浙兴里 Zhexing Li (1935)

新式里弄住宅
new-style Lilong housing

104

8. 开明里 (1912年)
大镜路97弄 (近露香园
路)，黄浦区

8. Kaiming Li (1912)
97 Lane, Dajing Lu
(near Luxiangyuan Lu),
Huangpu District

9. 三在里 (1912年)
静修路114弄 (近曹家
街)，黄浦区

9. Sanzai Li (1912)
114 Lane, Jingxiu Lu (near
Caojia Jie), Huangpu
District

35. 集贤村 (1933年)
金坛路35弄 (近巡道街),
黄浦区

35. Jixian Cun (1933)
35 Lane, Jintan Lu (near
Xundao Jie), Huangpu
District

36. 龙门村 (1934年)
尚文路133弄 (近河南南
路)，黄浦区

36. Longmen Cun (1934)
133 Lane, Shangwen
Lu (near Henan Nanlu),
Huangpu District

人民路 Renmin Lu

人民路 Renmin Lu

欀香园路 Luxiangyuan Lu

🜮 10号线豫园
Line 10, Yuyuan

河南南路 Henan Nanlu

豫园
Yuyuan
Garden

人民路 Renmin Lu

🚶20

8

大镜路 Dajing Lu

黄浦区
Huangpu District

方浜中路 Fangbang Zhonglu

光启路 Guangqi Lu

8, 10号线老西门
Line 8, 10,
Laoximen

🜮

曹家街 Caojia Jie

静修路 Jingxiu Lu

9

复兴东路 Fuxing Donglu

巡道街 Xundao Jie

河南南路 Henan Nanlu

中华路 Zhonghua Lu

梦花街 Menghua Jie

文庙
Confucian
Temple

35

光启南路 Guangqi Nanlu

文庙路 Wenmiao Lu

金坛路 Jintan Lu

中华路 Zhonghua Lu

蓬莱路 Penglai Lu

9号线
小南门
Line 9 ,
Xiaonanmen

🜮

🚶30

36

乔家路 Qiaojia Lu

尚文路 Shangwen Lu

黄家路 Huangjia Lu

🜮 本图为位置示意，与实际比例不符
Illustration not proportional to actual scale

中华路 Zhonghua Lu

开明里 Kaiming Li (1912)

老城厢里的石库门里弄，沿街的商铺、市场，能让你体验到生动的市井百态。A Shikumen Lilong in the old town. You can enjoy the vivid vulgar diversity from the shops and markets along the street

集贤村 Jixian Cun (1933)

上海优秀历史建筑
Shanghai Heritage Architecture

110

龙门村 Longmen Cun (1934)

因龙门书院 (1867年) 遗址而得名。新式里弄住宅，上海优秀历史建筑
named for the former site of Longmen College (1867), new-style Lilong housing, Shanghai Heritage Architecture

10. 同福里
(1912 – 1936年)
巨鹿路211弄 (近瑞金一
路), 黄浦区

13. 辅德里 (1915年)
成都北路7弄 (近延安中
路), 静安区

16. 张园 (1918年)
威海路590弄 (近石门一
路), 静安区

19. 四明村 (1920年代)
延安中路913弄 (近铜仁
路), 静安区

25. 明德里 (1927年)
延安中路545弄 (近陕西
南路), 黄浦区

26. 建业里 (1930年)
建国西路440、456、496
弄 (近岳阳路), 徐汇区

30. 新兴顺里 (1930年)
嘉善路113弄 (近永嘉
路), 徐汇区

32. 念吾新村 (1932年)
延安中路470弄 (近石门
一路), 静安区

10. Tongfu Li (1912-1936)
211 Lane, Julu Lu (near
Ruijin Yilu), Huangpu
District

13. Fude Li (1915)
7 Lane, Chengdu Beilu
(near Yan'an Zhonglu),
Jing'an District

16. Zhangyuan (1918)
590 Lane, Weihai Lu (near
Shimen Yilu), Jing'an
District

19. Siming Cun (1920s)
913 Lane, Yan'an Zhonglu
(near Tongren Lu), Jing'an
District

25. Mingde Li (1927)
545 Lane, Yan'an Zhonglu
(near Shaanxi Nanlu),
Huangpu District

26. Jianye Li (1930)
440, 456, 496 Lane,
Jianguo Xilu (near
Yueyang Lu), Xuhui
District

30. Xinxingshun Li (1930)
113 Lane, Jiashan Lu (near
Yongjia Lu),Xuhui District

32. Nianwu Xincun
(1932)
470 Lane, Yan'an Zhonglu
(near Shimen Yilu),
Jing'an District

同福里 Tongfu Li (1912–1936)

旧式里弄住宅
old-style Lilong housing

辅德里30号，是中国共产党第二次全国代表大会会址。上海市文物保护单位

No. 30 Fude Li is formerly the site of the Second National Congress of the Communist Party of China. A protected culture relics unit in Shanghai

张园 Zhang Yuan (1918)

味莼园 (1882年) 遗址，1885年曾为上
海著名的游园娱乐之地，1918 年改建
为民居住宅

Formerly Arcadia Hall (1882), during
1885 it was a famous Shanghai leisure
and entertainment area. In 1918 it was
converted to residential housing

四明村 Siming Cun (1920s)

新式里弄住宅．上海优秀历史建筑
new-style Lilong housing, Shanghai
Heritage Architecture

CHUNG CHENG ROAD (CENTRAL)

新式里弄住宅
new-style Lilong housing

建业里 Jianye Li (1930)

上海优秀历史建筑
Shanghai Heritage Architecture

念吾新村 Nianwu Cun (1932)

新式里弄住宅，上海优秀历史建筑
new-style Lilong housing, Shanghai
Heritage Architecture

14. 树德里 (1916年)
黄陂南路374弄 (近兴业路)，黄浦区

21. 尚贤坊 (1924年)
淮海中路358弄 (近马当路)，黄浦区

22. 普庆里 (1925年)
马当路306弄 (近复兴中路)，黄浦区

27. 梅兰坊 (1930年)
黄陂南路596弄 (近合肥路)，黄浦区

28. 步高里 (1930年)
陕西南路287弄 (近建国西路)，黄浦区

39. 新天地 Xintiandi
太仓路区域 (近马当路)，黄浦区

40. 田子坊
泰康路区域 (近瑞金二路)，黄浦区

14. Shude Li (1916)
374 Lane, Huangpi Nanlu (near Xingye Lu), Huangpu District

21. Shangxian Fang (1924)
358 Lane, Huaihai Zhonglu (near Madang Lu), Huangpu District

22. Puqing Li (1925)
306 Lane, Madang Lu (near Fuxing Zhonglu), Huangpu District

27. Meilan Fang (1930)
596 Lane, Huangpi Nanlu (near Hefei Lu), Huangpu District

28. Bugao Li (1930)
287 Lane, Shaanxi Nanlu (near Jianguo Xilu), Huangpu District

39. Xintiandi
Taicang Lu Area (near Madang Lu), Huangpu District

40. Tianzi Fang
Taikang Lu Area (near Ruijin Erlu), Huangpu District

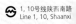
1, 10号线陕西南路
Line 1, 10, Shaanxi

复兴中路 Fuxing Zhonglu

陕西南路 Shaanxi Nanlu

28
20
建国西路 Jianguo Xilu

本图为位置示意，与实际比例不符
Illustration not proportional to actual scale

肇嘉浜路 Zhaojiabang Lu

淮海中路 Huaihai Zhonglu

21

1号线黄陂南路
Line 1, Huangpi Nanlu

重庆南路 Chongqing Nanlu

马当路 Madang Lu

太仓路 Taicang Lu

新天地
Xintiandi

39 14

南昌路 Nanchang Lu

兴业路 Xingye Lu

瑞金二路 Ruijin Erlu

自忠路 Zizhong Lu

黄陂南路 Huangpi Nanlu

复兴公园
Fuxing Park

22

10号线新天地
Line 10, Xintiandi

复兴中路 Fuxing Zhonglu

黄浦区
Huangpu District

27

合肥路 Hefei Lu

建国中路 Jianguo Zhonglu

建国东路 Jianguo Donglu

9号线马当路
Line 9, Madang Lu

40

徐家汇路 Xujiahui Lu

泰康路 Taikang Lu

9号线打浦桥
Line 9, Dapuqiao

打浦桥
Dapuqiao

丽园路 Liyuan Lu

树德里 Shude Li (1916)

兴业路76号 (原望志路106号)，是中国共产党第一次全国代表大会会址纪念馆，全国重点文物保护单位。

No. 76 Xingye Lu (formerly No. 106, Wangzhi Lu) is the memorial hall for the site of the First National Congress of the Communist Party of China. Key historical relics site under national protection

尚贤坊 Shangxian Fang (1924)

新式里弄住宅，上海优秀历史建筑
new-style Lilong housing, Shanghai
Heritage Architecture

梅兰坊 Meilan Fang (1930)

新式里弄住宅，上海优秀历史建筑
new-style Lilong housing. Shanghai
Heritage Architecture

步高里 Bugao Li (1930)

沿街的牌楼式弄堂门楼，在石库门里弄中不多见。上海优秀历史建筑
Decorated archway Lilong gate towers along the streets. These are rare in Shikumen Lilong. Shanghai Heritage Architecture

田子坊 Tianzi Fang

聚集各地时尚、艺术、餐饮，同本地居民日常生活融为一体的石库门里弄。包括志成坊，泰康路210弄；天成里，泰康路248弄；平原坊，泰康路274弄；均为1912－1936年建造

A Shikumen Lilong that integrates a multi-regioned accumulation of fashion, art, and food into the daily lives of the local residents. Also included are Zhicheng Fang, 210 Lane, Taikang Lu; Tiancheng Li, 248 Lane, Taikang Lu; Pingyuan Fang, 274 Lane, Taikang Lu. All were constructed during 1912-1936.

2004年至2012年，从无意中拍摄到作为专题的记录，我们已经走过了500多个石库门里弄。目前尚未统计出上海石库门里弄的数量，我们还在继续拍摄中

From 2004 to 2012, from casual photography to specific documentation, we have passed by over 500 Shikumen Lilong. We do not have the statistics to the total number of Shikumen Lilong in Shanghai. We still continue our photography

上海石库门里弄不完全名录

Shanghai Shikumen Lilong
Incomplete Directory

* 已湮没. ** 上海优秀历史建筑.
*** 上海市文物保护单位.
**** 全国重点文物保护单位

* has been obliterated ** Shanghai heritage
architecture *** historical relics site under Shanghai
municipality protection **** key historical relics site
under national protection

虹口区

新天福里 (1930) 安庆东路98弄
华兴坊 (1929) 保定路326弄
春江里 (1921) 长阳路302弄
意大里 (1927) 长阳路328弄 *
永昌里 (1916) 东长治路385弄
庆余里 (1937) 东长治路405弄
师善里 (1929) 东长治路431、449弄
积善里 (1910) 东长治路549弄
永贵里 (1946) 东长治路666弄
余庆里 (1921) 东长治路690弄
熙华里 (1932) 东长治路912弄
贻德里 (1924) 东横浜路69弄
德培里 (1926) 东横浜路80弄
兴立村 (1948) 东横浜路82弄
恭安坊 (1924) 东余杭路1021弄
金书里 (1930年代) 峨眉路15、37弄 ^
安多里, 高阳路185弄
公平坊 (1931) 公平路220弄 *
富春里 (1937) 哈尔滨路57弄
百善里 (1925) 海伦西路76、86、96、104弄
凤生里 (1911) 海门路41弄 *
三德里 (1930) 海宁路382弄
长源里 (1916) 海宁路404弄
耕德里 (1930) 海宁路590弄
和乐里 (1918) 河南北路368弄
景云里 (1925) 横浜路35弄
大兴坊 (1922) 横浜路63弄
祥吉里 (1948) 横浜路89弄
金恩里 (1930年代) 霍山路315弄
森昌里 (1930) 昆明路423弄
共和里 (1931) 昆山路172弄
常乐里 (1931) 溧阳路637弄
仁源里 (1925) 临潼路320弄
东新康里 (1920) 闵行路178、188弄
西新康里 (1920) 闵行路232弄

Hongkou District

Xintianfu Li (1930) 98 Lane, Anqing Donglu
Huaxing Fang (1929) 326 Lane, Baoding Lu
Chunjiang Li (1921) 302 Lane, Changyang Lu
Yida Li (1927) 328 Lane, Changyang Lu *
Yongchang Li (1916) 385 Lane, Dongchangzhi Lu
Qingyu Li (1937) 405 Lane, Dongchangzhi Lu
Shishan Li (1929) 431, 449 Lane, Dongchangzhi Lu
Jishan Li (1910) 549 Lane, Dongchangzhi Lu
Yonggui Li (1946) 666 Lane, Dongchangzhi Lu
Yuqing Li (1921) 690 Lane, Dongchangzhi Lu
Xihua Li (1932) 912 Lane, Dongchangzhi Lu
Yide Li (1924) 69 Lane, Donghengbang Lu
Depei Li (1926) 80 Lane, Donghengbang Lu
Xingli Cun (1948) 82 Lane, Donghengbang Lu
Gong'an Fang (1924) 1021 Lane, Dongyuhang Lu
Jinshu Li (1930s) 15, 37 Lane, Emei Lu *
Anduo Li, 185 Lane, Gaoyang Lu
Gongping Fang (1931) 220 Lane, Gongping Lu *
Fuchun Li (1937) 57 Lane, Haerbin Lu
Baishan Li (1925) 76, 86, 96, 104 Lane, Hailun Xilu
Fengsheng Li (1911) 41 Lane, Haimen Lu *
Sande Li (1930) 382 Lane, Haining Lu
Changyuan Li (1916) 404 Lane, Haining Lu
Gengde Li (1930) 590 Lane, Haining Lu
Hele Li (1918) 368 Lane, Henan Beilu
Jingyun Li (1925) 35 Lane, Hengbang Lu
Daxing Fang (1922) 63 Lane, Hengbang Lu
Xiangji Li (1948) 89 Lane, Hengbang Lu
Jin'en Li (1930s) 315 Lane, Huoshan Lu
Senchang Li (1930) 423 Lane, Kunming Lu
Gonghe Li (1931) 172 Lane, Kunshan Lu
Changle Li (1931) 637 Lane, Liyang Lu
Renyuan Li (1925) 320 Lane, Lintong Lu
Dongxinkang Li (1920) 178, 188 Lane, Minhang Lu
Xixinkang Li (1920) 232 Lane, Minhang Lu

四联里 (1910) 南浔路284、296、304、312弄	Silian Li (1910) 284, 296, 304, 312 Lane, Nanxun Lu
鸿兴里 (1937) 彭泽路56弄	Hongxing Li (1937) 56 Lane, Pengze Lu
积善坊 (1937) 秦关路7弄	Jishan Fang (1937) 7 Lane, Qinguan Lu
四达里 (1900) 山阴路57弄	Sida Li (1900) 57 Lane, Shanyin Lu
恒丰里 (1905) 山阴路69弄 **	Hengfeng Li (1905) 69 Lane, Shanyin Lu **
积善坊 (1926) 山阴路340弄	Jishan Li (1926) 340 Lane, Shanyin Lu
公益坊 (1930) 四川北路989弄	Gongyi Fang (1930) 989 Lane, Sichuan Beilu
三新里 (1934) 四川北路1466弄 *	Sanxin Li (1934) 1466 Lane, Sichuan Beilu *
永丰坊 (1930) 四川北路1515弄 **	Yongfeng Fang (1930) 1515 Lane, Sichuan Beilu **
大德里 (1927) 四川北路1545弄 **	Dade Li (1927) 1545 Lane, Sichuan Beilu **
恒安坊 (1927) 四川北路1545弄 **	Heng'an Fang (1927) 1545 Lane, Sichuan Beilu **
新祥里 (1932) 四川北路1569弄	Xinxiang Li (1932) 1569 Lane, Sichuan Beilu
四川里 (1922) 四川北路1604弄	Xichuan Li (1922) 1604 Lane, Sichuan Beilu
麦丰里 (1935) 四川北路1811弄	Maifeng Li (1935) 1811 Lane, Sichuan Beilu
余庆坊 (1900年代) 四川北路1906弄	Yuqing Fang (1900s) 1906 Lane, Sichuan Beilu
求安里 (1927) 四川北路1999弄	Qiuan Li (1927) 1999 Lane, Sichuan Beilu
平安里 (1920) 塘沽路42弄	Ping'an Li (1920) 42 Lane, Tanggu Lu
广兴里 (1905) 塘沽路597弄	Guangxing Li (1905) 597 Lane, Tanggu Lu
三益村 (1929) 唐山路599弄	Sanyi Cun (1929) 599 Lane, Tangshan Lu
长春里 (1930年代) 唐山路632弄	Changchun Li (1930s) 632 Lane, Tangshan Lu
五福里 (1929) 唐山路635弄	Wufu Li (1929) 635 Lane, Tangshan Lu
业广里 (1929) 唐山路685弄	Yeguang Li (1929) 685 Lane, Tangshan Lu
鸿懋里 (1929) 唐山路696弄	Hongmao Li (1929) 696 Lane, Tangshan Lu
承康里 (1929) 唐山路725弄	Chengkang Li (1929) 725 Lane, Tangshan Lu
成厚里 (1927) 唐山路778弄	Chenghou Li (1927) 778 Lane, Tangshan Lu
逢源里 (1929) 唐山路781弄	Fengyuan Li (1929) 781 Lane, Tangshan Lu
三区里 (1930) 唐山路808弄	Sanqu Li (1930) 808 Lane, Tangshan Lu
源茂里 (1921) 天水路191弄	Yuanmao Li (1921) 191 Lane, Tianshui Lu
南新康里 (1910) 武昌路178弄	Nanxinkang Li (1910) 178 Lane, Wuchang Lu
同仁里 (1923) 武昌路281 – 291弄	Tongren Li (1923) 281-291 Lane, Wuchang Lu
猛将弄 (1897) 吴淞路407弄	Mengjiang Long (1897) 407 Lane, Wusong Lu
永业坊 (1937) 岳州路414弄	Yongye Fang (1937) 414 Lane, Yuezhou Lu
延龄里 (1926) 榆林路17弄	Yanling Li (1926) 17 Lane, Yulin Lu
会元里 (1920年代) 乍浦路313弄	Huiyuan Li (1920s) 313 Lane, Zhapu Lu
恒泰里 (1926) 周家嘴路850弄	Hengtai Li (1926) 850 Lane, Zhoujiazui Lu
永安里 (1926) 周家嘴路864弄	Yong'an Li (1926) 864 Lane, Zhoujiazui Lu
老三益村 (1935) 舟山路234弄	Laosanyi Cun (1935) 234 Lane, Zhoushan Lu
黄浦区	Huangpu District
清远里 (1876年前) 北京东路288弄	Qingyuan Li (before 1876) 288 Lane, Beijing Donglu
福兴里 (1928) 北京东路360弄	Fuxing Li (1928) 360 Lane, Beijing Donglu
三星里 (1912) 北京西路134弄	Sanxing Li (1912) 134 Lane, Beijing Xilu
道达里 (1930) 北京西路318弄	Daoda Li (1930) 318 Lane, Beijing Xilu
承德坊 (1930) 北京西路340弄	Chengde Fang (1930) 340 Lane, Beijing Xilu
陇西里 (1930) 北京西路364弄	Longxi Li (1930) 364 Lane, Beijing Xilu

裕洪里 (1930-1933) 北京西路364弄	Yuhong Li (1930-1933) 364 Lane, Beijing Xilu
九春里 (1910) 成都北路962弄	Jiuchun Li (1910) 962 Lane, Chengdu Beilu
福寿里 (1932) 大沽路166弄	Fushou Li (1932) 166 Lane, Dagu Lu
怀德里 (1910) 凤阳路200弄	Huaide Li (1910) 200 Lane, Fengyang Lu
同春坊 (1933) 凤阳路228弄	Tongchun Fang (1933) 228 Lane, Fengyang Lu
永年里 (1905) 凤阳路376、406弄	Yongnian Li (1905) 376, 406 Lane, Fengyang Lu
聚兴坊 (1915) 凤阳路434弄	Juxing Fang (1915) 434 Lane, Fengyang Lu
逸民里 (1929) 凤阳路448弄 *	Yimin Li (1929) 448 Lane, Fengyang Lu *
聚源坊 (1939) 福建中路140弄	Juyuan Fang (1939) 140 Lane, Fujian Zhonglu
陶朱里 (1911年前) 福建中路266弄	Taozhu Li (before 1911) 266 Lane, Fujian Zhonglu
东公和里 (1911) 福州路379弄	Donggonghe Li (1911) 379 Lane, Fuzhou Lu
人安里 (1901) 牯岭路145弄	Ren'an Li (1901) 145 Lane, Guling Lu
兆福里 (1933) 汉口路271弄	Zhaofu Li (1933) 271 Lane, Hankou Lu
吉祥里 (1876年前) 河南中路531弄 **	Jixiang Li (before 1876) 531 Lane, Henan Zhonglu **
南原上里 (1914) 淮海东路4弄	Nanyuanshang Li (1914) 4 Lane, Huaihai Donglu
派克里 (1930年代) 黄河路107弄	Paike Li (1930s) 107 Lane, Huanghe Lu
梅福里 (1932) 黄河路125弄	Meifu Li (1932) 125 Lane, Huanghe Lu
协和里 (1932) 黄河路132弄	Xiehe Li (1932) 132 Lane, Huanghe Lu
太平弄 (1900－1934) 黄河路215弄	Taiping Long (1900-1934) 215 Lane, Huanghe Lu
文德坊 (1916) 黄河路215弄	Wende Fang (1916) 215 Lane, Huanghe Lu
苏州里 (1900) 黄河路223弄	Suzhou Li (1900) 223 Lane, Huanghe Lu
承兴里 (1934) 黄河路281弄	Chengxing Li (1934) 281 Lane, Huanghe Lu
吉庆里 (1916) 江西中路14弄	Jiqing Li (1916) 14 Lane, Jiangxi Zhonglu
三和里 (1876年前) 江西中路412弄	Sanhe Li (before 1876) 412 Lane, Jiangxi Zhonglu
大兴里 (1928) 江阴路83弄	Daxing Li (1928) 83 Lane, Jiangyin Lu
九福里 (1919) 江阴路88弄	Jiufu Li (1919) 88 Lane, Jiangyin Lu
六仪坊 (1937) 江阴路106弄	Liuyi Fang (1937) 106 Lane, Jiangyin Lu
同裕里 (1915) 江阴路130弄	Tongyu Li (1915) 130 Lane, Jiangyin Lu
中华里 (1916) 金陵东路246弄	Zhonghua Li (1916) 246 Lane, Jinling Donglu
同福里 (1926) 南京西路270弄	Tongfu Li (1926) 270 Lane, Nanjing Xilu
同益里 (1929) 南京西路479弄	Tongyi Li (1929) 479 Lane, Nanjing Xilu
永平安里 (1929) 宁波路620弄	Yongping'an Li (1929) 620 Lane, Ningbo Lu
锦福里 (1935) 宁海东路89弄	Jinfu Li (1935) 89 Lane, Ninghai Donglu
德兴里 (1928) 牛庄路731弄	Dexing Li (1928) 731 Lane, Niuzhuang Lu
汇成里 (1930) 山东南路38弄	Huicheng Li (1930) 38 Lane, Shandong Nanlu
明德里 (1923) 山东南路86弄	Mingde Li (1923) 86 Lane, Shandong Nanlu
东新里 (1917) 山东南路111弄	Dongxin Li (1917) 111 Lane, Shandong Nanlu
柏福里 (1912－1936) 山海关路153弄	Baifu Li (1912-1936) 153 Lane, Shanhaiguan Lu
新康里 (1939) 盛泽路130弄	Xinkang Li (1939) 130 Lane, Shengze Li
腾凤里 (1876年前) 四川中路572弄	Tengfeng Li (before 1876) 572 Lane, Sichuan Zhonglu
福绥里 (1920年代) 天津路170弄	Fusui Li (1920s) 170 Lane, Tianjin Lu
余庆里 (1910) 温州路33弄	Yuqing Li (1910) 33 Lane, Wenzhou Lu
永德里 (1910) 香粉弄48弄	Yongde Li (1910) 48 Lane, Xiangfen Long
懋德里 (1924) 新昌路63、73弄	Maode Li (1924) 63, 73 Lane, Xinchang Lu
新中村 (1930) 新昌路215、245弄	Xinzhong Cun (1930) 215, 245 Lane, Xinchang Lu

新余里 (1916) 新昌路295弄	Xinyu Li (1916) 295 Lane, Xinchang Lu
义德里 (1916 – 1931) 新昌路345弄	Yide Li (1916-1931) 345 Lane, Xinchang Lu
京兆西里 (1910) 新昌路345弄	Jingzhaoxi Li (1910) 345 Lane, Xinchang Lu
惟仁坊 (1911) 新昌路345弄	Weiren Fang (1911) 345 Lane, Xinchang Lu
鼎余里 (1910) 新昌路345弄	Dingyu Fang (1910) 345 Lane, Xinchang Lu
永炳里 (1910) 新昌路345弄	Yongbing Li (1910) 345 Lane, Xinchang Lu
三德里 新昌路345弄	Sande Li, 345 Lane, Xinchang Lu
后三德里 (1906) 新昌路353弄	Housande Li (1906) 353 Lane, Xinchang Lu
厚德里 (1920) 新昌路375弄	Houde Li (1920) 375 Lane, Xinchang Lu
懋益里 (1912 – 1936) 新昌路389弄	Maoyi Li (1912-1936) 389 Lane, Xinchang Lu
酱园弄 (1899) 新昌路432弄 *	Jiangyuan Long (1899) 432 Lane, Xinchang Lu *
瑞安里 (1938) 新昌路529弄	Ruian Li (1938) 529 Lane, Xinchang Lu
瑞安里 (1910) 新昌路539弄	Ruian Li (1910) 539 Lane, Xinchang Lu
春在里 (1926) 新桥路9弄	Chunzai Li (1926) 9 Lane, Xinqiao Lu
育伦里 (1928) 新桥路19弄	Yulun Li (1928) 19 Lane, Xinqiao Lu
同安坊 (1936) 新桥路29弄	Tong'an Fang (1936) 29 Lane, Xinqiao Lu
明远里 (1929) 新桥路97弄	Mingyuan Li (1929) 97 Lane, Xinqiao Lu
和贵里 (1906) 新桥路97弄	Hegui Li (1906) 97 Lane, Xinqiao Lu
上吉坊 (1931) 新闸路418弄	Shangji Fang (1931) 418 Lane, Xinzha Lu
老聚庆里 (1916 – 1924) 新闸路456弄	Laojuqing Li (1916-1924) 456 Lane, Xinzha Lu
聚庆里 (1922) 新闸路478弄	Juqing Li (1922) 478 Lane, Xinzha Lu
北原上里 永寿路109弄	Beiyuanshang Li, 109 Lane, Yongshou Lu
清河坊 (1870年前) 浙江中路108弄	Qinghe Fang (before 1870) 108 Lane, Zhejiang Zhonglu
慈庆里 (1913, 1918) 浙江中路275弄	Ciqing Li (1913, 1918) 275 Lane, zhejiang Zhonglu
黄浦区 (原卢湾区)	Huangpu District (Former Luwan District)
庆福里 (1912 – 1936) 长乐路236弄	Qingfu Li (1912-1936) 236 Lane, Changle Lu
中和村 (1912 – 1936) 长乐路272弄	Zhonghe Cun (1912-1936) 272 Lane, Changle Lu
霞飞巷 (1921 – 1936) 成都南路99弄	Xiafei Xiang (1912-1936) 99 Lane, Chengdu Nanlu
庆成里 (1912 – 1936) 成都南路85弄	Qingcheng Li (1912-1936) 85 Lane, Chengdu Nanlu
正元里 (1912 – 1936) 成都南路108弄	Zhengyuan Li (1912-1936) 108 Lane, Chengdu Nanlu
美仁里 (1912 – 1936) 成都南路132弄	Meiren Li (1912-1936) 132 Lane, Chengdu Nanlu
新华村 (1937) 崇德路143弄	Xinhua Cun (1937) 143 Lane, Chongde Lu
丰裕里 (1928) 淡水路214弄	Fengyu Li (1928) 214 Lane, Danshui Lu
慈寿里 (1914-1925) 淡水路224弄	Cishou Li (1914-1925) 224 Lane, Danshui Lu
庆和里 (1914-1925) 淡水路229弄	Qinghe Li (1914-1925) 229 Lane, Danshui Lu
仁寿里 (1928) 东台路167弄	Renshou Li (1928) 167 Lane, Dongtai Lu
冠华里 (约1920) 复兴中路239弄	Guanhua Li (app.1920) 239 Lane, Fuxing Zhonglu
光明村 (1929) 合肥路148弄	Guangming Cun (1929) 148 Lane, Hefei Lu
九如村 (1941) 合肥路349弄	Jiuru Cun (1941) 349 Lane, Hefei Lu
永益里 (1926) 合肥路366弄	Yongyi Li (1926) 366 Lane, Hefei Lu
尚贤坊 (1924) 淮海中路358弄 **	Shangxian Fang (1924) 358 Lane, Huaihai Zhonglu **
和合坊 (1928) 淮海中路526弄	Hehe Fang (1928) 526 Lane, Huaihai Zhonglu
渔阳里 (1912-1936) 淮海中路567弄 ****	Yuyang Li (1912-1936) 567 Lane, Huaihai Zhonglu ****
桃源坊 (1921-1936) 淮海中路593弄	Taoyuan Fang (1912-1936) 593 Lane, Huaihai Zhonglu

乐安坊 (1912-1936) 淮海中路613弄	Le'an Fang (1912-1936) 613 Lane, Huaihai Zhonglu
平安里 (1912-1936) 淮海中路736弄 *	Ping'an Li (1912-1936) 736 Lane, Huaihai Zhonglu *
五和村 (1912-1936) 淮海中路736弄	Wuhe Cun (1912-1936) 736 Lane, Huaihai Zhonglu
树德里 (1916年) 黄陂南路374弄 ****	Shude Li (1916) 374 Lane, Huangpi Nanlu ****
梅兰坊 (1930) 黄陂南路596弄 **	Meilan Fang (1930) 596 Lane, Huangpi Nanlu **
义业里 (1920) 吉安路20、28弄	Yiye Li (1920) 20, 28 Lane, Ji'an Lu
庆安坊 (1924) 济南路64弄	Qing'an Fang (1924) 64 Lane, Jinan Lu
嘉安里 (1921-1936) 济南路185弄	Jiaan Li (1921-1936) 185 Lane, Jinan Lu
景安里 (1921-1936) 济南路185弄	Jing'an Li (1921-1936) 185 Lane, Jinan Lu
平济里 (1921) 济南路275弄	Pingji Li (1921) 275 Lane, Jinan Lu
安越里 (1912-1936) 建国东路138弄	Anyue Li (1912-1936) 138 Lane, Jianguo Donglu
永乐村 (1915) 建国西路66弄	Yongle Cun (1915) 66 Lane, Jianguo Xilu
福海里 (1912-1936) 巨鹿路155弄	Fuhai Li (1912-1936) 155 Lane, Julu Lu
厚德里 (1912-1936) 巨鹿路163弄	Houde Li (1912-1936) 163 Lane, Julu Lu
晋福里 (1927) 巨鹿路181弄	Jinfu Li (1927) 181 Lane, Julu Lu
同福里 (1912-1936) 巨鹿路211弄	Tongfu Li (1912-1936) 211 Lane, Julu Lu
渔阳里 (1929) 老重庆中路64弄	Yuyang Li (1929) 64 Lane, Laochongqing Zhonglu
西成里 (1926) 马当路278弄	Xicheng Li (1925) 278 Lane, Madang Lu
普庆里 (1925) 马当路306、318弄	Puqing Li (1925) 306, 318 Lane, Madang Lu
丹桂里 (1912-1936) 马当路417弄	Dangui Li (1912-1936) 417 Lane, Madang Lu
光明村 (1912-1936) 南昌路278弄	Guangming Cun (1912-1936) 278 Lane, Nanchang Lu
庆顺里 (1912-1936) 瑞金一路79、87、93弄	Qingshun Li (1912-1936) 79, 87, 93 Lane, Ruijin Yilu
安顺里 (1926) 建国东路143弄	Anshun Li (1926) 143 Lane, Jianguo Donglu
永安里 (1927) 顺昌路89、99弄	Yong'an Li (1927) 89, 99 Lane, Shunchang Lu
敬业里 (1912-1936) 顺昌路455弄	Jingye Li (1912-1936) 455 Lane, Shunchang Lu
信陵村 (1929) 顺昌路612弄	Xinling Cun (1929) 612 Lane, Shunchang Lu
沈家浜 (1935) 陕西南路271弄	Shenjiabang (1935) 271 Lane, Shaanxi Nanlu
步高里 (1930) 陕西南路287弄 **	Bugao Li (1930) 287 Lane, Shaanxi Nanlu **
志成坊 (1912-1936) 泰康路210弄	Zhicheng Fang (1912-1936) 210 Lane, Taikang Lu
天成里 (1912-1936) 泰康路248弄	Tiancheng Li (1912-1936) 248 Lane, Taikang Lu
平原坊 (1912-1936) 泰康路274弄	Pingyuan Fang (1912-1936) 274 Lane, Taikang Lu
文元坊 (1912-1936) 西藏南路292弄	Wenyuan Fang (1912-1936) 292 Lane, Xizang Nanlu
明德里 (1927) 延安中路545弄	Mingde Li (1927) 545 Lane, Yan'an Xilu
天祥里 (1912-1936) 永年路149弄	Tianxiang Li (1912-1936) 149 Lane, Yongnian Lu
伟成里 (1911) 肇周路200弄	Weicheng Li (1911) 200 Lane, Zhaozhou Lu
锡卿里 (1921-1936) 肇周路200弄	Xiqing Li (1912-1936) 200 Lane, Zhaozhou Lu
鸿兴里 (1921-1936) 肇周路200弄	Hongxing Li (1912-1936) 200 Lane, Zhaozhou Lu
厚德里 (1921-1936) 肇周路200弄	Houde Li (1912-1936) 200 Lane, Zhaozhou Lu
多福里 (1921-1936) 肇周路200弄	Duofu Li (1912-1936) 200 Lane, Zhaozhou Lu
鹤鸣里 (1921-1936) 肇周路200弄	Heming Li (1912-1936) 200 Lane, Zhaozhou Lu
永福里 (1921-1936) 肇周路272弄	Yongfu Li (1912-1936) 272 Lane, Zhaozhou Lu
黄浦区 (原南市区)	Huangpu District (Former Nanshi District)
怡庐 宝带弄104弄	Yi Lu, 104 Lane, Baodai Long
成庆坊 (1925) 长生街90弄	Chengqing Fang (1925) 90 Lane, Changsheng Jie

泰康里 (1912) 大林路31弄 — Taikang Li (1912) 31 Lane, Dalin Lu

开明里 (1912) 大镜路97弄 — Kaiming Li (1912) 97 Lane, Dajing Lu

福佑里 丹凤路102弄 — Fuyou Li, 102 Lane, Danfeng Lu

两宜坊 丹凤路182弄 — Liangyi Fang, 182 Lane, Danfeng Lu

定福弄 (1912) 定福弄1–31号 — Dingfu Long (1912) No.1-31, Dingfu Long

存德里 定福弄3弄 — Cunde Li, 3 Lane, Dingfu Long

均益坊 东唐家弄30弄 — Junyi Fang 30 Lane, Dongtangjia Long

公安坊 东唐家弄31弄 — Gong'an Fang 31 Lane, Dongtangjia Long

松阳里 东姚家弄20弄 — Songyang Li 20 Lane, Dongyaojia Long

永华里 (1937) 方浜西路38弄 — Yonghua Li (1937) 38 Lane, Fangbang Xilu

恒安坊 (1912) 方浜西路63弄 — Heng'an Fang (1912) 63 Lane, Fangbang Xilu

春萱里 方浜中路578号 — Chunxuan Li No.578, Fangbang Zhonglu

永康里 阜春弄35弄 — Yongkang Li, 35 Lane, Fuchun Long

致静里 傅家街42弄 — Zhijing Li, 42 Lane, Fujia Jie

锦安坊 傅家街58弄 — Jin'an Fang, 58 Lane, Fujia Jie

泰瑞里 (1912) 复兴东路927弄 — Tairui Li (1912) 927 Lane, Fuxing Donglu

邻圣坊 光启路33弄 — Linsheng Fang, 33 Lane, Guangqi Lu

母后坊 光启南路102弄 — Muhou Fang, 102 Lane, Guangqi Nanlu

兰馨里 (1912) 光启南路332弄 — Lanxin Li (1912) 332 Lane, Guangqi Nanlu

新仁里 荷花池弄9弄 — Xinren Li, 9 Lane, Hehuachi Long

春在里 王家码头119弄 — Chunzai Li, 119 Lane, Wangjiamatou Lu

懋业里 王家码头路134弄 — Maoye Li, 134 Lane, Wangjiamatou Lu

敬安里 王家码头路257弄 — Jing'an Li, 257 Lane, Wangjiamatou Lu

振兴里 侯家路77弄 — Zhenxing Li, 77 Lane, Houjia Lu

吟赋里 侯家路91弄 — Yinfu Li, 91 Lane, Houjia Lu

久兴坊 侯家路121弄 — Jiuxing Fang, 121 Lane, Houjia Lu

福兴坊 侯家路144弄 — Fuxing Fang, 144 Lane, Houjia Lu

泰兴里 花衣街91弄 — Taixing Li, 91 Lane, Huayi Jie

安澜里 (1912) 会馆后街58、68弄 — Anlan Li (1912) 58, 68 Lane, Huiguanhou Jie

鸡毛弄 (1911) 鸡毛弄1-26号 — Jimao Long (1912) No.1-26, Jimao Long

如意里 (1912) 金家坊47弄 — Ruyi Li (1912) 47 Lane, jinjia Fang

福庆里 金家坊96弄 — Fuqing Li, 96 Lane, Jinjia Fang

寿康里 金家旗杆弄23弄 — Shoukang Li, 23 Lane, Jinjiaqigan Long

福妥里 金家旗杆弄39弄 — Futuo Li, 39 Lane, Jinjiaqigan Long

集贤村 (1912) 金坛路35弄 ** — Jixian Cun (1912) 35 Lane, Jintan Lu **

萱寿里 (1912) 静修路64弄 — Xuanshou Li (1912) 64 Lane, Jingxiu Lu

三在里 (1912) 静修路114弄 — Sanzai Li (1912) 114 Lane, Jingxiu Lu

恒德里 (1912) 旧仓街104弄 — Hengde Li (1912) 104 Lane, Jiucang Jie

银河里 (1912) 会稽路19弄 — Yinhe Li (1912) 19 Lane, 19 Lane, Kuaiji Lu

慎余里 (1912) 会稽路45弄 — Shengyu Li (1912) 45 Lane, Kuaiji Lu

承德里 孔家弄31弄 — Chengde Li, 31 Lane, Kongjia Long

钧康里 孔家弄47弄 — Junkang Li, 47 Lane, Kongjia Long

新兴里 孔家弄77弄 — Xinxing Li, 77 Lane, Kongjia Long

老硝皮弄 (1911) 老硝皮弄1–36号 — Laoxiaopi Long (1911) No.1-36, Laoxiaopi Long

迪庐 芦席街40号 * — Di Lu, No. 40, Luxi Jie *

春长里 马园街25弄	Chunchang Li, 25 Lane, Mayuan Jie
吉云里 梅家弄11弄	Jiyun Li, 11 Lane, Meijia Long
晋德里 (1912) 梦花街78弄	Jinde Li (1912) 78 Lane, Menghua Jie
新丰里 (1912) 梦花街93弄	Xinfeng Li (1912) 93 Lane, Menghua Jie
蓬莱里 (1912) 蓬莱路402弄	Penglai Li (1912) 402 Lane, Penglai Lu
一德里 (1912) 蓬莱路405弄	Yide Li (1912) 405 Lane, Penglai Lu
崇德坊 (1912) 人民路958弄	Chongde Fang (1912) 958 Lane, Renmin Lu
龙门村 (1934) 尚文路133弄 **	Longmen Cun (1934) 133 Lane, Shangwen Lu **
尚文坊 (1912) 尚文路257弄	Shangwen Fang (1912) 257 Lane, Shangwen Lu
可爱里 四牌楼路168弄	Keai Li, 168 Lane, Sipailou Lu
大富坊 唐家湾路76弄	Dafu Fang, 76 Lane, Tangjiawan Lu
华兴里 万裕街144弄	Huaxing Li, 144 Lane, Wanyu Jie
继和里 翁家弄29弄	Jihe Li, 29 Lane, Wengjia Long
安仁里 梧桐路151弄	Anren Li, 151 Lane, Wutong Lu
静远里 西马街30弄	Jingyuan Li, 30 Lane, Xima Jie
仁安里 小石桥弄43弄	Ren'an Li, 43 Lane, Xiaoshiqiao Long
同吉里 (1901) 薛家浜路129弄	Tongji Li (1901) 129 Lane, Xuejiabang Lu
东海坊 薛弄底街4弄	Donghai Fang, 4 Lane, Xuelongdi Jie
亲仁坊 学西街9弄	Qinren Fang, 9 Lane, Xuexi Jie
五福弄 (1876) 学院路134弄	Wufu Long (1876) 134 Lane, Xueyuan Lu
鸿藻坊 (1912) 巡道街37弄	Hongzao Fang (1912) 37 Lane, Xundao Jie
德本坊 巡道街50弄	Deben Fang, 50 Lane, Xundao Jie
映华里 也是园弄10弄	Yinghua Li, 10 Lane, Yeshiyuan Long
四安里 裕通街85弄	Si'an Li, 85 Lane, Yutong Jie
德仁里 (1912) 中华路969弄	Deren Li (1912) 969 Lane, Zhonghua Lu
各本里 竹行码头街164弄	Wuben Li, 164 Lane, Zhuhangmatou Jie
静安区	Jing'an District
玉珊坊 (1929) 北京西路1548弄	Yushan Fang (1929) 1548 Lane, Beijing Xilu
嘉平坊 (1912-1936) 北京西路1604弄	Jiaping Fang (1912-1936) 1604 Lane, Beijing Xilu
致祥里 (1912-1936) 常德路648弄	Zhixiang Li (1912-1936) 648 Lane, Changde Lu
渭德坊 (1911) 常德路672弄	Weide Fang (1911) 672 Lane, Changde Lu
山海里 (1916) 大田路334弄	Shanhai Li (1916) 334 Lane, Datian Lu
景星庆云 (1926) 凤阳路684弄	Jingxingqingyun (1926) 684 Lane, Fengyang Lu
云福里 (1916) 凤阳路692弄	Yunfu Li (1916) 692 Lane, Fengyang Lu
德仁坊 (1924 – 1936) 凤阳路724弄	Deren Fang (1924-1936) 724 Lane, Fengyang Lu
亲仁坊 (1924) 凤阳路724弄	Qinren Fang (1924) 724 Lane, Fengyang Lu
能仁里 (1923) 凤阳路724弄	Nengren Li (1923) 724 Lane, Fengyang Lu
宝余坊 (1929) 海防路455弄	Baoyu Fang (1929) 455 Lane, Haifang Lu
三星坊 (1912 – 1936) 康定路418弄	Sanxing Fang (1912-1936) 418 Lane, Kangding Lu
联宝里 (1929) 康定路560弄	Lianbao Li (1929) 560 Lane, Kangding Lu
生生里 (1919) 康定路600弄	Shengsheng Li (1919) 600 Lane, Kangding Lu
承泰里 (1912 – 1936) 康定路632弄	Chengtai Lu (1912-1936) 632 Lane, Kangding Lu
三余里 (1936) 康定东路53、63弄	Sanyu (1936) 53, 63 Lane, Kangding Donglu
辅德里 (1915) 老成都北路7弄 ***	Fude Li (1915) 7 Lane, Laochengdu Beilu ***

荣康里 (1923) 茂名北路210 – 230弄 **	Rongkang Li (1923) 210-230 Lane, Maoming Beilu **
番祉里 (1924) 茂名北路257 – 303弄 *	Panzhi Li (1924) 257-303 Lane, Maoming Beilu *
德庆里 (1925) 茂名北路282弄 **	Deqing Li (1925) 282 Lane, Maoming Beilu **
业华里 (1930) 南京西路769弄	Yehua Li (1930) 769 Lane, Nanjing Xilu
慈惠北里 (1934 – 1935) 陕西北路119弄	Cihuibei Li (1934-1935) 119 Lane, Shaanxi Beilu
新华里 (1924) 石门一路41、49弄	Xinhua Li (1924) 41, 49 Lane, Shimen Yilu
大中里 (1925) 石门一路214弄 *	Dazhong Li (1925) 214 Lane, Shimen Yilu *
锦兴村 (1931) 石门一路228弄	Jinxing Cun (1931) 228 Lane, Shimen Yilu
柏德里 (1926) 石门一路316 – 336弄 *	Baide Li (1926) 316-336 Lane, Shimen Yilu *
安顺里 (1926) 山海关路274弄	Anshun Li (1926) 274 Lane, Shanhaiguan Lu
张园 (1918) 威海路590弄	Zhangyuan (1918) 590 Lane, Weihai Lu
德年村 (1925) 威海路590弄	Denian Cun (1925) 590 Lane, Weihai Lu
颂九坊 (1924) 威海路590弄	Songjiu Fang (1924) 590 Lane, Weihai Lu
春阳里 (约1920) 威海路590弄	Chunyang Li (app.1920) 590 Lane, Weihai Lu
鸿安里 (1925) 威海路590弄	Hong'an Li (1925) 590 Lane, Weihai Lu
华严里 (1925) 威海路590弄	Huayan Li (1925) 590 Lane, Weihai Lu
如意里 (1924) 威海路590弄	Ruyi Li (1924) 590 Lane, Weihai Lu
永宁巷 (1923) 威海路590弄	Yongning Xiang (1923) 590 Lane, Weihai Lu
天乐坊 (1930) 吴江路61弄 *	Tianle Fang (1930) 61 Lane, Wujiang Lu *
同余里 (1912 – 1936) 西康路519、529、539弄	Tongyu Li (1912-1936) 519, 529, 539 Lane, Xikang Lu
永安新村 (1930 – 1948) 西康路545弄	Yong'an Xincun (1930-1948) 545 Lane, Xikang Lu
三和里 (1929) 西康路894、910弄	Sanhe Li (1929) 894, 910 Lane, Xikang Lu
仁德村 (1933) 襄阳北路44弄	Rende Cun (1933) 44 Lane, Xiangyang Beilu
泳吉里 (1928) 新闸路551弄	Yongji Li (1928) 551 Lane, Xinzha Lu
东斯文里 (1920) 新闸路568弄	Dongsiwen Li (1920) 568 Lane, Xinzha Lu
念吾新村 (1932) 延安中路470弄 **	Nianwu Xincun (1932) 470 Lane, Yan'an Zhonglu **
多福里 (1930) 延安中路504弄 **	Duofu Li (1930) 504 Lane, Yan'an Zhonglu **
汾阳坊 (1929) 延安中路540弄 **	Fenyang Fang (1929) 540 Lane, Yan'an Zhonglu **
四明村 (1928 – 1932) 延安中路913弄 **	Siming Cun (1928-1932) 913 Lane, Yan'an Zhonglu **
四明别墅 (1912 – 1936) 愚园路576弄	Siming Bieshu (1912-1936) 576 Lane, Yuyuan Lu
天乐坊 (1930) 吴江路61弄	Tianle Fang (1930) 61 Lane, Wujiang Lu
普陀区	Putuo District
乐安坊 (1924) 安远路264 – 270弄	Lean Fang (1924) 264-270 Lane, Anyuan Lu
泰来坊 (1930) 江宁路1325弄	Tailai Fang (1930) 1325 Lane, Jiangning Lu
鸿寿坊 (1933) 新会路234弄	Hongshou Fang (1933) 234 Lane, Xinhui Lu
鸣德里 (1947) 西康路1115弄	Mingde Li (1947) 1115 Lane, Xikang Lu
兰安坊 (1930) 西康路1001弄	Lan'an Fang (1930) 1001 Lane, Xikanglu
乐安坊 (1932) 西康路1123弄	Le'an Fang (1932) 1123 Lane, Xikang Lu
徐汇区	Xuhui District
永盛里 (1936) 嘉善路101弄	Yongsheng Li (1936) 101 Lane, Jiashan Lu
新兴顺里 (1930年代) 嘉善路113弄	Xinxingshun Li (1930s) 113 Lane, Jiashan Lu
荣福里 (1930) 嘉善路119弄	Rongfu Li (1930) 119 Lane, Jiashan Lu
兴顺东里 (1928) 嘉善路140弄	Xingshundong Li (1928) 140 Lane, Jiashan Lu

建业里 (1930) 建国西路440、456、496弄 **	Jianye Li (1930) 440, 456, 496 Lane, Jianguo Xilu **
清泉村 (1933) 襄阳南路271弄	Qingquan Cun (1933) 271 Lane, Xiangyang Nanlu
慎成里 (1931) 永嘉路291弄	Shencheng Li (1931) 291 Lane, Yongjia Lu
兴顺北里 (1926) 永康路38弄	Xingshunbei Li (1926) 38 Lane, Yongkang Lu
兴顺南里 (1928-1929) 永康路37弄	Xingshunnan Li (1928-1929) 37 Lane, Yongkang Lu

杨浦区 / **Yangpu District**

福寿坊 (1923) 大连路260弄	Fushou Fang (1923) 260 Lane, Dalian Lu
三益里 (1927) 怀德路491弄	Sanyi Li (1927) 491 Lane, Huaide Lu
仁安里 (1931) 惠民路366弄	Ren'an Li (1931) 366 Lane, Huimin Lu
心安坊 (1923) 惠民路406弄	Xin'an Fang (1925) 406 Lane, Huimin Lu
人寿里 (1925) 惠民路419弄 *	Renshou Li (1925) 419 Lane, Huimin Lu *
春阳里 (1923) 惠民路424弄	Chunyang Li (1923) 424 Lane, Huimin Lu
晋福里 (1921) 惠民路507弄	Jinfu Li (1921) 507 Lane, Huimin Lu
文兴坊 (1925) 惠民路518弄	Wenxing Fang (1925) 518 Lane, Huimin Lu
同益里 (1927) 惠民路527弄	Tongyi Li (1927) 527 Lane, Huimin Lu
怀安坊 (1925) 惠民路560弄	Huai'an Fang (1925) 560 Lane, Huimin Lu
芝阳里 (1924) 霍山路483弄	Zhiyang Li (1924) 483 Lane, Huoshan Lu
德铭里 (1930) 霍山路643弄	Deming Li (1930) 643 Lane, Huoshan Lu
仁昌里 (1931) 江浦路231弄	Renchang Li (1931) 231 Lane, Jiangpu Lu
济阳里 (1931) 江浦路385、405弄	Jiyang Li (1931) 385, 405 Lane, Jiangpu Lu
颐庆里 (1932) 景星路314弄	Yiqing Li (1932) 314 Lane, Jingxing Lu
近胜坊 (1933) 景星路490弄	Jinsheng Fang (1933) 490 Lane, Jingxing Lu
临青坊 (1932) 临青路116弄	Linqing Fang (1932) 116 Linqing Lu
兴德里 (1933) 龙江路179弄	Xingde Li (1933) 179 Lane, Longjiang Lu
长安里 (1906) 杨树浦路563弄	Chang'an Li (1906) 563 Lane, Yangshupu Lu
润玉里 (1922) 杨树浦路1825弄	Runyu Li (1922) 1825 Lane, Yangshupu Lu
怡德里 (1926) 杨树浦路1851弄	Yide Li (1926) 1851 Lane, Yangshupu Lu
长发里 (1929) 杨树浦路1877弄	Changfa Li (1929) 1877 Lane, Yangshupu Lu
依仁里 (1925) 杨树浦路1963弄	Yiren Li (1925) 1963 Lane, Yangshupu Lu
新康里 (1914) 扬州路208弄	Xinkang Li (1914) 208 Lane, Yangzhou Lu
松茂坊 (1929) 周家牌路10弄	Songmao Fang (1929) 10 Lane, Zhoujiapai Lu
普爱坊 (1916) 周家牌路109弄	Pu'ai Fang (1916) 109 Lane, Zhoujiapai Lu
顺成里 (1929 – 1931) 周家牌路159弄	Shuncheng Li (1929-1931) 159 Lane, Zhoujiapai Lu

闸北区 / **Zhabei District**

实业里 (1936) 安庆路275弄	Shiye Li (1936) 275 Lane, Anqing lu
同发里 (1930) 安庆路350弄	Tongfa Li (1930) 350 Lane, Anqing Lu
成德里 (1912) 安庆路395弄	Chengde Li (1912) 395 Lane, Anqing Lu
庆长里 (1911) 安庆路396弄	Qingchang Li (1911) 396 Lane, Anqing Lu
春晖里 (1911) 安庆路409弄	Chunhui Li (1911) 409 Lane, Anqing Lu
德润坊 (1920) 安庆路461弄	Derun Fang (1920) 461 Lane, Anqing Lu
宝山里 (1920) 宝山路403弄	Baoshan Li (1920) 403 Lane, Baoshan Lu
德安里 (1922) 北苏州路520弄 *	De'an Li (1922) 520 Lane, Beisuzhou Lu *
裕安里 (1922) 北苏州路776弄	Yu'an Li (1922) 776 Lane, Beisuzhou Lu

汉兴里　东宝兴路832弄	Hanxing Li, 832 Lane, Dongbaoxing Lu
永德里　光复路221弄	Yongde Li, 221 Lane, Guangfu Lu
永乐里　海宁路811弄	Yongle Li, 811 Lane, Haining Lu
福寿里 (1911) 海宁路814弄	Fushou Li (1911) 814 Lane, Haining Lu
金水里 (1920) 开封路114弄	Jinshui Li (1920) 114 Lane, Kaifeng Lu
正修里 (1906) 开封路210弄	Zhengxiu Li (1906) 210 Lane, Kaifeng Lu
余安坊 (1906) 开封路208弄	Yu'an Fang (1906) 208 Lane, Kaifeng Lu
永和里 (1904) 开封路236弄	Yonghe Li (1904) 236 Lane, Kaifeng Lu
聚安坊 (1930) 临山路143弄	Ju'an Fang (1930) 143 Lane, Linshan Lu
吉庆里 (1917) 山西北路457弄 **	Jiqing Li (1917) 457 Lane, Shanxi Beilu **
福荫里 (1912) 山西北路469弄	Fuyin Li (1912) 469 Lane, Shanxi Beilu
兴盛坊 (1916) 山西北路514弄	Xingsheng Fang (1916) 514 Lane, Shanxi Beilu
康乐里 (1915) 山西北路541弄	Kangle Li (1915) 541 Lane, Shanxi Beilu
长春里　塘沽路828弄	Changchun Li, 828 Lane, Tanggu Lu
慎吉里 (1925) 塘沽路858弄	Shenji Li (1925) 858 Lane, Tanggu Lu
长兴里 (1930) 天目东路57弄	Changxing Li (1930) 57 Lane, Tianmu Donglu
永庆里 (1935) 天目东路223弄	Yongqing Li (1935) 223 Lane, Tianmu Donglu
北高寿里 (1928) 天目东路245弄	Beigaoshou Li (1928) 245 Lane, Tianmu Donglu
九恩里 (1910) 天潼路799弄	Jiu'en Li (1910) 799 Lane, Tiantong Lu
庆元里 (1920) 天潼路799弄	Qingyuan Li (1920) 799 Lane, Tiantong Lu
元亨里 (1931) 天潼路799弄	Yuanheng Li (1931) 799 Lane, Tiantong Lu
洪安坊 (1921) 天潼路799弄	Hong'an Fang (1921) 799 Lane, Tiantong Lu
仁德里 (1910) 天潼路799弄	Rende Li (1910) 799 Lane, Tiantong Lu
余庆坊 (1933) 天潼路799弄	Yuqing Fang (1933) 799 Lane, Tiantong Lu
慎余里 (1932) 天潼路847弄 **	Shenyu Li (1932) 847 Lane, Tiantong Lu **
四平里 (1931) 天潼路831弄	Siping Li (1931) 831 Lane, Tiantong Lu
裕庆里 (1930) 天潼路860弄	Yuqing Li (1930) 860 Lane, Tiantong Lu
余庆里 (1925) 浙江北路109弄	Yuqing Li (1925) 109 Lane, Zhejiang Beilu
和济里 (1925) 浙江北路114弄	Heji Li (1925) 114 Lane, Zhejiang Beilu
龙吉里 (1923) 浙江北路129弄	Longji Li (1923) 129 Lane, Zhejiang Beilu

（未写明建造年代的为不详）

(The construction is unknow unless specifically indicated)

推荐读物
Recommended Reading

《上海百年建筑史：1840 – 1949》
伍江著，同济大学出版社，2009

《哥伦比亚的倒影》，木心著
广西师范大学出版社，2006

《霓虹灯外》，卢汉超著
上海古籍出版社，2006

《上海人1990 – 2000》，陆元敏著
上海文艺出版社，2003

《上海弄堂》，罗小未、伍江主编
上海人民美术出版社，1997

《正在消逝的上海弄堂》，郭博摄影
上海画报出版社，1996

《上海里弄民居》，沈华主编
中国建筑工业出版社，1993

《里弄建筑》，王绍周、陈志敏编
上海科学技术文献出版社，1987

《上海市行号路图录》上、下
福利营业股份有限公司出版，
1947 – 1949

《经济住宅》
徐鑫堂建筑工程师事务所，1933

图书在版编目（CIP）数据

上海里弄文化地图：石库门 = Shanghai Shikumen:
汉英对照 / 姜庆共，席闻雷著；刘兰兰译. -- 上海: 同
济大学出版社, 2012.3 （2013.11重印）

ISBN 978-7-5608-4791-7

I. ①上… II. ①姜… ②席… ③刘… III. ①民居－
史料－上海市－汉，英 IV. ①TU241.5

中国版本图书馆CIP数据核字 (2012) 第024945号

上海里弄文化地图：石库门

姜庆共　席闻雷　著

出 品 人：支文军
责任编辑：江　岱
责任校对：徐春莲
装帧设计：姜庆共
出版发行：同济大学出版社 www.tongjipress.com.cn
地　　址：上海市四平路1239号　邮编：200092
电　　话：021-65985622
经　　销：全国新华书店
印　　刷：上海雅昌彩色印刷有限公司
开　　本：787mm×1 092mm　1/36
印　　张：4.5
印　　数：6 201-9 300
字　　数：113 000
版　　次：2012年3月第1版　2013年11月第3次印刷
书　　号：ISBN 978-7-5608-4791-7
定　　价：42.00元